U0114256

绿色奥运绿色中国

丁石延

迎奥运书画名家作品集·绘画篇

安徽美术出版社

图书在版编目（ＣＩＰ）数据

绿色奥运绿色中国——迎奥运书画名家作品集 / 王志宝.范迪安编.—合肥：
安徽美术出版社，2008.3
ISBN 978-7-5398-1782-8

Ⅰ.绿… Ⅱ.①王…②范… Ⅲ.①汉字－书法－作品集－
中国－现代②中国画－作品集－中国－现代 Ⅳ.J222.7

中国版本图书馆CIP数据核字（2008）第033062号

顾　　问	贾治邦	
主　　编	王志宝　范迪安	
执行主编	杨炳延	
副 主 编	张建龙　蔡延松　赵学敏　苏士澍　关松林	
	王维正　王九渊　赵志营　钱林祥　马书林	
特约编辑	王　琼　费　勇　李洁冰	
责任编辑	曾昭勇　程　兵	
版式设计	谭德毅	
展览主办	中国绿化基金会	
	中国艺术家生态文化工作委员会	
	中国美术馆	

绿色奥运、绿色中国——迎奥运书画名家作品集

王志宝　范迪安　主编

安徽美术出版社出版
合肥市政务区圣泉路1118号14楼　　邮编：230071
安徽美术出版社网址：http://www.ahmscbs.com
北京图文天地制版印刷有限公司制版印刷
全国新华书店经销
开本：889×1194　　1/16　　印张：19.5
2008年3月第1版
2008年3月第1次印刷
ISBN 978-7-5398-1782-8
定价：280.00元
出现印装质量问题影响阅读，请与承印厂联系调换。

中国绿化基金会

中国绿化基金会是根据中共中央、国务院1984年3月1日《关于深入扎实地开展绿化祖国运动的指示》中"为了满足国内外关心我国绿化事业，愿意提供捐赠的人士的意愿，成立中国绿化基金会"的决定，由乌兰夫等国家领导人支持，联合社会各界共同发起，经国务院常务会议批准，于1985年9月27日召开第一届理事会宣告成立。属于全国性公募基金会，在民政部登记注册，业务主管单位是国家林业局。第二届、第三届、第四届理事会全体会议，分别于1990年6月13日、1995年6月8日、1999年6月22日在北京举行。乌兰夫、万里、李瑞环曾先后担任中国绿化基金会名誉主席，雍文涛、陈慕华、王丙乾曾先后担任主席。中国绿化基金会第五届理事会于2005年6月3日召开，中共中央政治局常委、全国政协主席贾庆林担任名誉主席，全国政协委员、国家林业局原局长王志宝担任主席。

中国绿化基金会是筹集民间绿化资金的重要组织。在林业发展中发挥着筹集民间绿化资金主渠道的作用，在发动全社会参与林业生态建设和环境保护中发挥着重要的桥梁作用，同时在国际民间绿化合作中发挥着积极的对外友好交往的纽带作用。2003年获联合国经社理事会特别咨商地位。享有财政部、国家税务总局规定的企业所得税纳税人向中国绿化基金会捐赠的最优惠政策。

中国绿化基金会的宗旨和任务是：推进国土绿化，维护生态平衡，促进人与自然和谐发展；依法募集、管理、使用绿化基金；满足捐赠者的意愿和合理要求；广泛发动全社会参与林业生态保护和建设；加强国际交流与合作。

中国艺术家生态文化工作委员会

　　2007年元月，国家林业局局长贾治邦提出："突出抓好生态文化建设，全力推进人与自然和谐重要价值的树立和传播。要通过文学、影视、戏剧、书画、美术、音乐等多种文化形式，大力宣传林业在加强生态建设、维护生态安全、弘扬生态文明中的重要地位和作用。"同年2月7日由中国绿化基金会牵头，在北京宣布成立了中国艺术家生态文化工作委员会，隶属中国绿化基金会。在中国文联、中国美术家协会、中国书法家协会的大力支持下，组织近300名当代著名艺术家，深入国家自然保护区、湿地和国家森林公园开展亲近大自然的艺术采风活动，通过艺术创作和交流，弘扬和繁荣生态文化。

　　中国艺术家生态文化工作委员会成立以来，积极开展多种形式的生态文化艺术活动，组织艺术家赴全国各地自然保护区开展绿色采风、植树、送文化等活动。先后在北京、河北、甘肃、南京营建了中国艺术家林，在长城八达岭建立了中国艺术家生态文化园，组织艺术家赴三峡、神农架自然保护区、珍珠泉国家森林公园、八达岭丁香谷、兰州南北两山开展绿色采风和植树活动。

　　"弘扬生态文明、绿化中华大地"是我们的工作宗旨，中国艺术家生态文化工作委员会欢迎社会各界人士，加入我们的队伍，为祖国的绿化事业作出自己的贡献。

目 录 CONTENTS

贾治邦

中共中央委员

全国绿化委员会副主任

国家林业局局长、党组书记

弘揚生态文明
是书画艺术家
的责任

　　　　賈治邦
二〇〇八年三月廿日

王志宝

全国政协委员

中国绿化基金会主席

国家林业局原局长

弘扬生态文明　绿化中华大地

　　我们正在步入一个绿色的时代。建设生态文明，推进人类社会的可持续发展，需要我们每个人的参与。

　　近年来，越来越多的艺术家把目光投向自然、投向绿色，自觉投身到生态建设的伟大事业中去，"营造艺术的绿地，让心灵布满浓荫"，为繁荣生态文化作出了自己的贡献。

　　真正的艺术，是不可能脱离自然的。自然激发了艺术家们的创作灵感，自然带给人们无尽的遐想。中国艺术家生态文化工作委员会自2007年2月成立以来，本着"弘扬生态文明，绿化中华大地"的宗旨，组织艺术家们通过开展多种形式的生态文化艺术活动，取得了一系列重要成果。

　　"绿色奥运、绿色中国"展出的书画作品，从不同的角度、不同的侧面，在表现生命的广大和美丽的同时，也表现了艺术家们自觉的生态意识和强烈的社会责任感。

　　在创作的过程中，他们探寻自然与人类的关系，思考人类在自然承载的限度内生存和发展的途径。面对生态出现的问题和危机，他们手中的笔不再是借自然物来抒发狭隘的自我，而是表现出一种悲悯的情怀。他们把自然、人类和社会放在生态整体中感知和把握，这样创作出来的作品就有了相当的深度和厚度，并且闪耀着思想的光芒。

　　艺术与大地的气脉是相通的。斩断了艺术与自然界的联系，艺术就成了无源之水、无本之木，艺术自身的生态也会失去平衡。而征服和蹂躏自然的一个必然结果，就是导致人与自然关系的异化和扭曲。我们拒绝这样的异化和扭曲，我们需要的是生态文明，我们需要的是和谐社会。

　　我热切地希望，更多的艺术家都来关心绿色事业，走出书斋、走出画室，倾听大地和天籁之音，以自觉的生态意识，创作出更多更好的作品，无愧于时代，无愧于人民。

青山绿水——中国艺术家的冀望

"绿色奥运、绿色中国——迎奥运书画名家作品展"是中国艺术家生态文化工作委员会工作的积极成果，也是委员会举办的生态文化公益活动。

党的十七大提出了生态文明建设，林业是生态文明建设的主体，国家林业局在2007年全国林业工作会上把生态文化体系建设列为今后建设三大体系的重点工作之一。之后，中国绿化基金会成立了中国艺术家生态文化工作委员会，主要是联系发动艺术家们参与生态文化体系建设，以艺术的形式展示自然生态之美，弘扬生态文化，提高全社会的生态环境意识。秉承这一宗旨，2007年12月26日，由中国绿化基金会、中国艺术家生态文化工作委员会、中国美术家协会、中国书法家协会、中国国家画院、北京女美术家联谊会共同发起了"绿色奥运、绿色中国"生态文化行动。而本次展览则是此项生态文化行动的宣传活动之一，也是2008年全国首次以"绿色奥运"为主题的书画大型展览。

《绿色奥运、绿色中国——迎奥运书画名家作品集》汇集了入展的一百余位中国当代书画名家的优秀作品，作品皆以弘扬生态文明、绿化中华大地为主旨。参展的很多书画家都是中国艺术家生态文化工作委员会的委员，大家曾经一起为创立"中国艺术家生态文化公益基金"、建设"中国艺术家林"进行义卖，外出采风，冒着风沙植树，为建设生态文化园出力……可以说，这些公益性的活动与书画家的创作紧密相联。作品集中的这些佳作则形象地体现了艺术家们对公益事业的热爱和对生态环境的关注，闪现在书页间的是一种难能可贵的奉献精神！

启功先生生前曾书写"人与自然，厚地高天，草木丰茂，绿化无边"的诗句。老先生用艺术家饱含热情的笔锋高度概括了人与自然的关系和绿化生态的重要意义。一座青山绿水的家园是包括艺术家在内的每一位国人所希冀的，同时也是需要包括艺术家在内的每一位国人参与建设、付出努力的。我们相信，随着更多的人关注生态文化建设，投身到建设祖国美好家园的绿化行动中来，一个山川秀美、万物和谐的人居环境终会更早一天地到来！

绿色的希望

绿色，是很打动人的。

与绿色联结在一起的事物，也总是令人兴奋。

当"绿色奥运、绿色中国"生态文化行动在北京正式启动的时候，很多艺术家都积极地参与进来，以创作实践来展示自己对2008北京奥运会的期待，表达自己对环境保护的关切。

本届奥运会把"绿色奥运"作为三大主题之一，所以，绿，是举办本届奥运会的一个既鲜明又温馨的色彩。它表明，北京奥运会不但是一次伟大的体育盛会，是体育竞技精神新的展现，也是和平的、和谐的，是符合人类文化精神的、人性化的，是永远积极向前发展的一种国际化与社会化的，是时代的运动。

生态，是与我们的生存息息相关的环境，有自然的生成和发展，也有人类的使用和创造。古人说"先天而弗违，后天而奉天时"，无论是说"天人合一"也好，"天人之分"也罢，我们今天寻求的是人与自然和谐共存的重要价值。生态文化是中华民族古老文化的精蕴，国家林业局把"繁荣的文化体系"作为构建林业三大体系之一，是弘扬生态文明的一个重要举措。在今天，生态文化如果以"绿色"来标志，这无疑是要赋予一种理念，可以视作当代文化发展的一个重要取向，它的发展自然会积累为一种现代文明的成果。因而，推进生态文化建设，一方面要从当代的生态现状上作出文化阐释，一方面要扩大和形成以生态为研究主体的新型文化观念。当"绿色"作为一种文化的色彩和标志时，"生态"也就成为我们艺术创造的一个目标。

这样看，进入艺术范畴可做的事情就太多了。对艺术家来说，"绿色"会是一种极富吸引力的创作契机、创作题材与创作主题，也能够成

为一种凝聚艺术家的精神力量。艺术家也能够在积极发展和创造生态文化中，运用自己的艺术思维和创造能力作出贡献。中国艺术家生态文化工作委员会成立以来，在过去的一年中举办了不少有益的活动，团结了诸多优秀的书画家，正说明了生态文化的影响力。特别是美术家们积极响应这个"绿色"的号召，或跃绿野或穿绿柯，于红芳绿荫中构思作画，既表现了绿化的成果，也对今后的发展提出了新的课题，表述着对环境保护的重视。书画家们创作出了高品位的精美之作，有许多是专门为此专题所创作的，从这本作品集中收录的作品可以领略其风采。试想，艺术家们不断地创作丰富多彩的"绿色"艺术作品，一次次的进取，一次次的成功，一定会栽植起一片片具有文化特质的生态文明大森林。

今年初春，南方遭受雨雪灾害，据介绍林业损失达573亿元人民币。环境问题又一次严峻地摆在我们的面前，表明了建设绿色生态的艰巨性。抗灾救灾是全民的行动，也是艺术家们的责任，在灾害面前积极行动起来，让艺术创造来表达我们对自然环境的热爱，相信我们伟大的民族有能力去创建最美好的家园。

环境保护是国家重要的决策，也是全民的责任，还要通过社会公益活动来实现。相信在中国绿化基金会中国艺术家生态文化工作委员会的组织下，会有更多的艺术家以饱满的精神状态投入到"绿色奥运、绿色中国"的生态文化行动中去。

让我们的环境充满绿色！

让我们的生活充满绿色！

峡江图

作　者 / 龙瑞　郜宗远　程大利　王铁全
作品尺寸 / 180cm×96cm
创作时间 / 2000年

惠风和畅

作　　者 / 王迎春　杨力舟
作品尺寸 / 400cm×162cm
创作时间 / 2007年

惠風和暢　王迎春 楊力舟 合作

迎奥运书画名家作品集·绘画篇

绿色奥运绿色中国

谿山无尽图

作　　者 / 吴庆林　李乃宙　吴悦石
作品尺寸 / 400cm×162cm
创作时间 / 2007年

艳领春风

作　　者 / 温瑛　朱理存　王迎春　庄寿红
作品尺寸 / 400cm×162cm
创作时间 / 2007年

辉光耀神州

作　　者 / 段铁　孙剑　张龙新　彭利铭
作品尺寸 / 400cm×162cm
创作时间 / 2007年

迎奥运书画名家作品集·绘画篇

绿色奥运绿色中国

秋实图

作　者 / 解永全　胡宝利　邢少臣
作品尺寸 / 250cm×120cm
创作时间 / 2007年

秋實圖

永金寫刻玉臣含章

莲香映水风

作　　者 / 田向农　王云亮
作品尺寸 / 400cm×162cm
创作时间 / 2007年

迎奥运书画名家作品集·绘画篇

绿色奥运绿色中国

万山响幽泉

作　者 / 陈克永　于永茂
作品尺寸 / 400cm×162cm
创作时间 / 2007年

南国丽人

作　者 / 范国荣　刘娟　狄少英
作品尺寸 / 250cm×120cm
创作时间 / 2007年

迎奥运书画名家作品集·绘画篇

绿色奥运绿色中国

虎啸风声远

作　　者 / 孙恺　孙剑　左文辉　吴震启
作品尺寸 / 400cm×162cm
创作时间 / 2007年

松荫对弈图

作　者 / 于永茂　谭翃晶　狄少英
作品尺寸 / 250cm×120cm
创作时间 / 2007年

竹林双栖图

作　　者 / 谭翃晶　于永茂　刘中　狄少英
作品尺寸 / 250cm×120cm
创作时间 / 2007年

卉林雙棲圖

丁亥年譚翃晶
于永戈劉中秋少英
合鶯

| 张道兴

1935年4月生，河北省沧县人。中国美术家协会理事、中国画艺术委员会委员、中国书法家协会理事、书法创作评审委员会委员、海军政治部创作室专业画家、国家一级美术师，享受国家政府津贴。出版有《张道兴书画集》、《张道兴画集》等。

蕉林

作品尺寸 / 68cm×68cm
创作时间 / 2006年

| 于志学

1935年生，黑龙江省肇东市人。冰雪山水画创始人、中国美术家协会理事、黑龙江省画院荣誉院长、黑龙江省国画会会长。出版有《于志学画集》和《冰雪山水画论》、《中国画黑白体系论》、《冰雪艺术美学》等专著。

猪年好种田

作品尺寸 / 69cm × 69cm
创作时间 / 2007年

| 杜希贤

1937年生，山西临汾人。中国美术家协会会员、
首都师范大学美术系教授、海淀区美术家协会副
主席、王雪涛艺术研究会理事等。出版有《杜希
贤画集》。

远瞻

作品尺寸 / 68cm×68cm
创作时间 / 2006年

| 杨悦浦

1938年生，北京人。中国美术家协会编审。历任中国美术家协会艺术委员会秘书处处长，《美术家通讯》主编、编审，享受政府特殊津贴。出版有《门外絮语》、《与历史同行——杨悦浦1994年至1997年美术评论文选》等。

祈福

作品尺寸 / 66cm×132cm
创作时间 / 2007年

| 庄寿红

1938年生，江苏扬州人。中国美术家协会会员、清华大学美术学院教授、中国文联牡丹书画艺术委员会副会长、北京女美术家联谊会理事。出版有《庄寿红画集》、《庄寿红专辑》。

竹林深处

作品尺寸 / 69cm×69cm
创作时间 / 2008年

| 王成喜

1940年生，河南省洧川县人。全国政协委员、中国美术家协会会员、中华海外联谊会理事、国家一级美术师。出版有《王成喜画梅集》、《王成喜百梅辑》、《王成喜书画作品辑》等。

相逢见铁骨

作品尺寸 / 68cm×137cm

创作时间 / 2000年

| 李春海

1940年生，北京人。中国美术家协会会员，中国林业文联副主席，北京林业大学艺术教育中心主任、教授。出版有《李春海画集》等。

大漠胡楊林

新疆塔克拉瑪干大沙漠腹地有舉世罕見的胡楊林方一億三千五百萬年手造物種之稱浩化乙丙戌　青汉

大漠胡楊林

作品尺寸 / 96cm×177cm

创作时间 / 2006年

丨 景玉书

1940年9月生,河北保定人。中国美术家协会会员,北京电影学院美术系教授、硕士研究生导师,获"国家级有突出贡献的专家"称号。擅长油画、美术教育。出版有《景玉书油画作品选》等。

巴黎公园

作品尺寸 / 100cm×80cm
创作时间 / 2006年

| 衣惠春

字北人、号紫草，1940年生，辽宁丹东人，是关东画派代表画家之一。文化部侨联中国徐悲鸿画院艺术委员会副主任、辽宁国画院副院长、中国国画家协会常务理事、红楼梦世界书画院院长。出版有《衣惠春作品集》、《衣惠春画集》。

好大一棵树
绿色的祝福

作品尺寸 / 68cm×137cm
创作时间 / 2008年

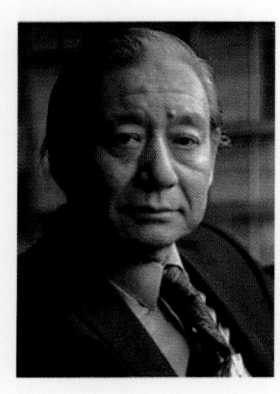

| 杜滋龄

1941年生，天津市人。全国政协委员、中国美术家协会理事、天津市文史馆馆员、天津市文联委员、天津美术家协会副主席等，享受国务院国家专家津贴待遇。出版有《当代中国画家——杜滋龄》、《杜滋龄写生作品选》、《杜滋龄画集》、《中国画名家系列——杜滋龄集》等。

雪域风情

作品尺寸 / 68cm×68cm
创作时间 / 2007年

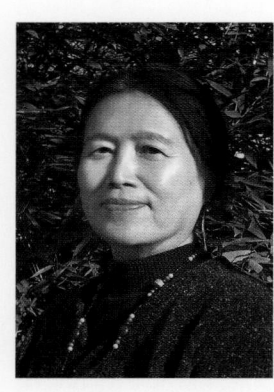

┃ 温瑛

1941年生，北京人。中国美术家协会会员、王雪涛纪念馆馆长、北京女美术家联谊会会长、九三学社中央及市委文教专业委员会委员、北京市文史馆馆员、《中国画》副编审。出版画册有《名家技法·温瑛画牡丹》、《温瑛花鸟画选集》。

宁静清和岁始春

作品尺寸 / 69cm × 70cm
创作时间 / 2007年

｜杨力舟

1942年3月生，山西临猗人。全国政协委员、中国美术家协会副主席、国家一级美术师，享受国务院津贴。曾出版《杨力舟画选》、《杨力舟速写集》、《王迎春、杨力舟画传》等画集。

山菊秋自香 二〇〇七年五月杨力舟写

| 王迎春

1942年3月生，山西省太原市人。中国国家画院一级美术师、文化部特殊贡献专家、中国美协国画艺委会委员、中国美术家协会理事、文化部高级职称评审委员、北京女画家联谊会会长、北京女艺术家联谊会副会长。出版有《王迎春速写集》、《王迎春画传》、《王迎春画集》、《王迎春画选》等。

三羊开泰

作品尺寸 / 137cm×68cm
创作时间 / 2000年

｜郜宗远

1942年生，辽宁沈阳人。中国美术出版总社顾问、荣宝斋顾问、荣宝斋画院院长、中国美术家协会理事、中国编辑学会副会长、《中国美术全集》编辑委员会副总编辑等，享受政府特殊津贴。出版有《郜宗远作品集》、《郜宗远水墨作品集》等。

长城

作品尺寸 / 75cm × 76cm
创作时间 / 2000年

| 傅世芳

1943年生，北京市人。中国书画函授大学教授、中国书画研究院研究员、中国书法艺术研究院艺术顾问、齐白石艺术研究会理事。出版有《傅世芳画选》等。

春意正浓

作品尺寸 / 68cm×137cm
创作时间 / 2006年

| 汤传杰

1943年出生，山东蓬莱人。中国艺术研究院美术研究所副研究员。自1990年开始，多次举办个人画展，作品多次入选北京及全国美展。出版有《汤传杰油画作品选》等。

丛林

作品尺寸 / 64cm × 53cm
创作时间 / 2006年

| 尼玛泽仁

1944年生，四川省巴塘县人。中国美术家协会副主席，祖国和平统一促进会理事，班禅画师，第九届、第十届、第十一届全国政协委员，全国政协教科文卫体专门委员会委员，国家一级美术师。

草原

作品尺寸 / 69cm × 69cm
创作时间 / 2007年

| 崔如琢

1944年生，北京人。国际著名美籍华人画家、收藏家、鉴赏家，中国美术家协会会员，世界华人书画家收藏家联合会荣誉会长。出版的著作有《崔如琢的世界》、《崔如琢画集》等。

崔如琢山水册选一

作品尺寸 / 66cm×132cm
创作时间 / 2006年

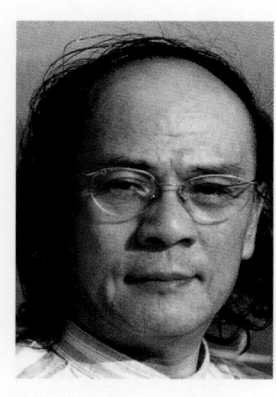

| 赵俊生

1944年生,天津人。中国美术家协会会员，中国美术馆艺术委员会委员、收藏委员会委员，国家一级美术师。出版有《赵俊生旧京风情画集》、《赵俊生画选》。

爱莲图

作品尺寸 / 68cm×68cm
创作时间 / 2007年

| 刘春华

1944年生，黑龙江省泰来县人。中国美术家协会会员、
北京美协副主席、北京市文联理事、北京市版权协会
理事、国家一级美术师。出版有《刘春华画集》。

柿柿如玉图

作品尺寸 / 68cm×68cm
创作时间 / 2000年

| 高伯龙

1944年生，北京人。中国美术家协会会员、国家一级美术师、北京东西方文化交流协会理事、泰中艺术家联合会顾问等。

佛光

作品尺寸 / 137cm×68cm
创作时间 / 2006年

| 刘大为

1945年生，山东诸城人。全国政协委员。1998年当选为中国美术家协会常务副主席，主持中国美术家协会工作，兼任中国美术家交流协会名誉主席。解放军艺术学院美术系主任、教授。其主要代表作品有：《漠上》、《马背上的民族》、《阳光下》、《晚风》、《帕米乐婚礼》、《草原上的歌》等。

任重道远

作品尺寸 / 68cm×68cm

创作时间 / 2007年

丨 程大利

1945年生，北京人。中国美术家协会理事、中国美术出版总社总编辑、人民美术出版社总编辑、中华民族文化促进会常务理事、中国画艺委会委员、全国美展评委。出版有《程大利画集》，文集《宾退集》、《师心居随笔》等。

打马球图

作品尺寸 / 69cm×68cm
创作时间 / 2000年

| 吴悦石

1945年生，北京市人。中国艺术研究院特约研究员、中国美术家协会会员、东方美术交流学会理事、中国国际文化交流中心理事。2007年被评为"中国书画年度影响力人物"。出版有《吴悦石画集》、《吴悦石作品集》等。

荷花

作品尺寸 / 68cm×137cm

创作时间 / 2008年

｜李乃宙

1945年生，天津市人。中国美术家协会会员、上海中国画院院外画师、南京书画院院外画家。出版有《李乃宙画集》等。

花鸟

作品尺寸 / 52cm×139cm

创作时间 / 2008年

| 李秀峰

1948年生，河北省泊头市人。甘肃省美术家协会专职
副主席、甘肃国画院院长、中国美术家协会会员、国家
一级美术师。出版有《李秀峰作品集》等。

草原深处

作品尺寸 / 68cm×68cm
创作时间 / 2007年

丨 刘怀山

1948年生，辽宁锦州人。国家一级美术师、中央民族大学客座教授、中国美术家协会培训中心特邀教授、中国美术家协会会员、中华诗词协会会员。出版有《刘怀山作品集》等。

云壑松鹰

作品尺寸 / 69cm×137cm
创作时间 / 2008年

| 王玉良

1949年生，山东诸城人。清华大学美术学院教授、博士研究生导师，中国美术家协会会员。出版有《王玉良画集》、《王玉良风景色彩写生》、《王玉良线描》、《王玉良水墨造像》等多种专集。

文姬咏雪图

作品尺寸 / 68cm×136cm

创作时间 / 2006年

❙ 李荣海

1950年出生，山东省曹县人。中国美术家协会党组成员、副秘书长、研究馆员（教授），中国美术家协会理事，中国书法家协会理事，中国书协评审委员会委员。出版有《李荣海花鸟作品集》、《李荣海书法作品集》等。

乾坤清风图

作品尺寸 / 69cm×69cm
创作时间 / 2006年

| 吴庆林

1950年生，北京人。中国美术家协会会员、中国出版对外贸易总公司艺术中心画家、国家一级美术师。擅长写意山水画，题材多以太行山及江南水乡为主。出版有数十本合集及《吴庆林画集》。

游九寨沟

作品尺寸 / 68cm × 137cm
创作时间 / 2007年

| 王隽珠

1950年生，山东莱芜人。中国美术家协会会员、黑龙
江省画院专职画家、北京解放军艺术学院美术系特聘
教授、国家一级美术师。出版有《王隽珠画集》。

三羊开泰

作品尺寸 / 68cm × 68cm
创作时间 / 2007年

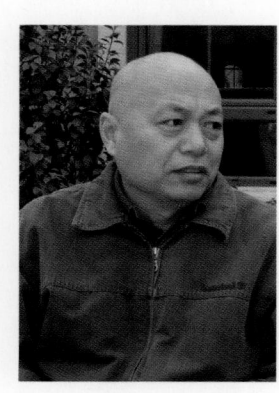

| 孙志钧

1951年11月生，北京人。中国美术家协会会员，首都师范大学美术学院院长、教授、硕士研究生导师，北京美术家协会副主席。出版有《孙志钧画集》、《孙志钧中国画作品》、《工笔人物画范》、《孙志钧草原情韵》等。

牧马

作品尺寸 / 132cm×67cm
创作时间 / 2007年

| 张桂徵

1951年生，辽宁省绥中县人。中国美术家协会会员、清华大学美术学院特聘教授。出版有《桂徵现代工笔花鸟画》等。

工笔花鸟

作品尺寸 / 68cm×68cm
创作时间 / 2007年

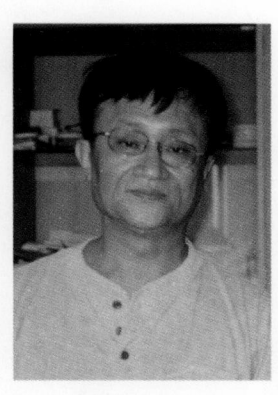

丨邓文华

1951年生，四川射洪人。职业画家。出版有《邓文华作品山水马牛集》等。

八极寄英图

作品尺寸 / 68cm×68cm
创作时间 / 2007年

| 陈幼民

1951年生，北京人。中国工人出版社编审、副总编辑。出版有《陈幼民写意人物画》等。

仕女图

作品尺寸 / 69cm×69cm
创作时间 / 2008年

| 王玉山

1951年生，北京人，中国美术家协会会员，人民美术出版社图书出版社中心副总编辑、编审，中国人民革命军事博物馆书画研究院特聘画家。擅长图书编辑、中国画。编辑出版有《新中国美术50年》等。

花鸟

作品尺寸 / 69cm×137cm

创作时间 / 2007年

| 冯远

1952年生，上海人，祖籍江苏无锡。全国政协委员，中国文学艺术界联合会副主席、党组成员、书记处书记，中国美术家协会副主席，中国画艺术委员会副主任，中国艺术研究院博士研究生导师。出版有《水墨人物画教程》、《东窗笔录》、《冯远画集》等。

唐人纨扇图

作品尺寸 / 69cm×137cm
创作时间 / 2000年

▎王明明

1952年生，山东省蓬莱县人。全国政协常委、中国美术家协会副主席、北京画院院长、北京市文化局副局长、北京美协主席、北京市文联副主席、全国政协书画室副主任、中国文联全委会委员、中国艺术研究院研究生院博士生导师。

春光

作品尺寸 / 180cm×97cm
创作时间 / 2000年

| 李保民

1952年3月生，甘肃兰州人。中国美术家协会会员、中国美协新疆创作中心副主任、中国秦文研究会书画艺术委员会评委、中国诗书画研究会研究员、新疆边塞山水画研究会理事、新疆书画研究院秘书长。出版有《李保民边塞山水画集》等。

天山之春

作品尺寸 / 400cm×200cm
创作时间 / 2007年

| 于永茂

1952年生，北京人。中国美术家协会会员、中国山水画研究院副院长。出版有《于永茂水墨山水画》等。

江亭对弈图

作品尺寸 / 136cm×68cm
创作时间 / 2007年

| 陈培伦

1953年生，山东省单县人。国家文化部老干部局副局长、中国美术家协会会员、中国楹联学会会员、全国美术考级评审委员会委员等。出版有《陈培伦画集》、《陈培伦写生作品》等。

竹篱茅屋趁溪斜

作品尺寸 / 68cm×68cm
创作时间 / 2007年

| 周曦

1953年1月生，北京人。中国美术家协会会员。出版
有《周曦画集》等。

燕山雨后

作品尺寸 / 68cm×68cm
创作时间 / 2006年

| 陈克永

1953年生，北京人。中国山水画研究院院长、中国
美术家协会会员、北京美术家协会理事。出版有
《陈克永山水画集》等。

气清更觉山川近

作品尺寸 / 137cm×70cm
创作时间 / 2007年

| 张卫平

字田月，生于1953年，甘肃临洮人。中国美术家协会会员、甘肃省美术家协会副主席、一级美术师。出版有《张卫平》等个人专集多部。

郎木浓冬

作品尺寸 / 120cm×135cm
创作时间 / 2007年

| 韩拓之

1954年生，河北石家庄人。河北省中国画研究会副
会长、河北中国画研究院副院长。出版有个人画集
《当代中国花鸟画新篇章——韩拓之卷》。

闲思图

作品尺寸 / 69cm×137cm
创作时间 / 2008年

｜赵刚

号无淬，1954年生，北京人。中国美术家协会会员、
江苏省国画院特聘画家、中外文化艺术交流促进会
理事、中国书画艺术研修中心教授。出版有《赵刚画
集》等。

山乡

作品尺寸 / 69cm×68cm
创作时间 / 2007年

| 张文华

1955年4月生，山东人。中国美术家协会《美术》杂志副社长、编辑部主任，中国美术家协会理事，北京美术家协会理事，北京美术教育学会理事。

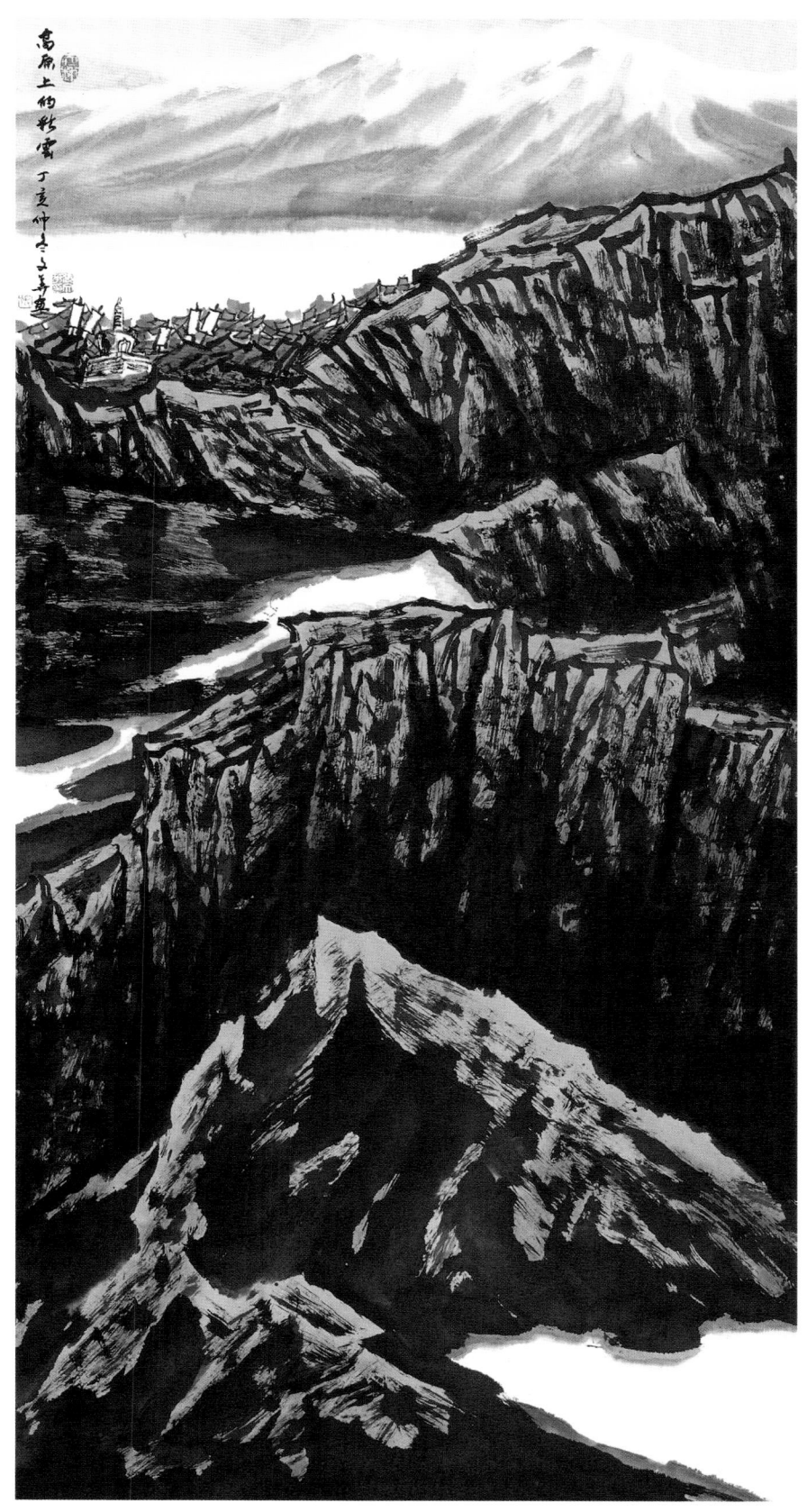

高原上的彩云

作品尺寸 / 70cm×138cm
创作时间 / 2007年

| 胡宝利

1955年生，辽宁营口人。中国美术家协会理事、中国国家画院国际文化交流中心主任、文化部艺术品评估委员会委员、文艺报美术专刊艺术顾问。出版有《胡宝利西山风情中国画作品选》、《胡宝利中国画人物精品选》、《胡宝利山河颂国画集》等。

鸣山启晴秀

作品尺寸 / 180cm×96cm
创作时间 / 2007年

| 邢少臣

1955年生，北京人。中国美术家协会会员，中国国家画院创研部副主任、花鸟画研究室主任，国家一级美术师、教授。出版有《邢少臣画集》、《邢少臣小品集》等。

鱼鹰

作品尺寸 / 97cm×200cm
创作时间 / 2007年

| 白振奇

1955年1月生，北京人。中国美术家协会会员、中国
书法家协会会员、中央文史研究馆书画院研究员、
中国神农画院副院长。

玉龙雪山

作品尺寸 / 68cm×68cm
创作时间 / 2007年

| 刘继红

1955年生，安徽阜阳人。中国美术家协会会员、中国国家画院客座教授、中华魂书画网艺术顾问、国家一级美术师。

春艳图

作品尺寸 / 69cm×137cm

创作时间 / 2008年

| 柴京津

1955年生，山西大同人。中国美术家协会会员、中
国书画经营家协会副会长、全国书画院协会副秘书
长、八一书画院副院长、国家一级美术师等。出版
有《柴京津画选》等。

访隐者

作品尺寸 / 70cm×138cm
创作时间 / 2008年

| 刘娟

1955年生，北京人。中国美术家协会会员、空军政治部文艺创作室美术创作员、中国舞台美术家学会会员、北京女美术家联谊会会员、北京工笔画会会员。出版有《刘娟花鸟作品集》、《敦煌印象》、《刘娟人物作品集》等。

移声嫩叶

作品尺寸 / 74cm×143cm
创作时间 / 2008年

| 马书林

1956年生，沈阳人。中国美术馆副馆长、中国美术家协会理事、教授，享受国务院特殊津贴。出版有《中国室内设计与装修》、《西藏游踪》（摄影集）、《笔墨本无界——马书林画集》等。

吉雨祥风

作品尺寸 / 144cm×74cm
创作时间 / 2008年

Ｉ 马海方

1956年生，北京大兴县人。人民美术出版社画家、中国美术家协会会员。出版有《当代实力派画家——马海方精品集》等。

竹

作品尺寸 / 38cm×142cm
创作时间 / 2008年

| 李同安

1957年生，山东菏泽人。中国美术家协会会员，国家
一级美术师，山东画院高级画师，中国田园画会常务
理事，曹州书画院专业画家、展览部主任。出版有
《李同安画集》、《李同安花鸟画小品选》等。

漫天红雨入画图

作品尺寸 / 61cm×122cm
创作时间 / 2007年

┃ 耿燕芳

1957年生，北京人。北京市美术家协会会员、丰台美术家协会理事、中国艺术出版社社长、北京金大都画院院长、中国教育电视台书画艺术工作室副主任。出版有《耿燕芳》画集等。

工笔花鸟

作品尺寸 / 69cm×69cm
创作时间 / 2008年

┃ 蓝丽娜

畲族。居士。昙花贝叶草庵主人、中国美术家协会会员、北京职业画家，擅长油画、漆画、国画。中国举办个人漆画展的第一位女画家。出版有《蓝丽娜漆画集》、《蓝丽娜油画集》等。

三峡写生——圣水之八

作品尺寸 / 73cm×92cm
创作时间 / 2007年

| 梅启林

1960年12月生，河南信阳人。中国美术家协会会工部副主任、中国美协培训中心秘书长、中国美协创作中心常务副主任。出版有《梅启林水墨画集》。

育苗图

| 杜军

1960年生，北京市人。中国美术家协会展览部主任。出版有《杜军画虎作品集》。

虎

作品尺寸 / 69cm×69cm
创作时间 / 2007年

| 刘建

1960年6月生，山东文登人。中国美术家协会研究部主任、中国美术家协会理事、《美术家通讯》主编。出版有《刘建中国画集》。

江南民居

作品尺寸 / 80cm×69cm
创作时间 / 2007年

| 段铁

1960年生，北京人。中国美术家协会会员、中国山水画研究院副院长。出版有《段铁山水画集》、《燕山记行水墨小品画集》等。

青山绿隐图

作品尺寸 / 68cm×137cm
创作时间 / 2008年

| 赵军安

字迁云，1960年出生，陕西西安人。中国美术家协会会员、中国书画艺术研究院理事、西安国画院特聘画家、总后勤部军事后勤馆国家高级美术师，大校军衔。出版有《赵军安画选》等。

奔腾

作品尺寸 / 137cm × 68cm
创作时间 / 2007年

| 贺成才

1960年生，辽宁省盖州市人。中国美术家协会理事、北京美术家协会驻会副主席兼秘书长。1999年参与由江泽民总书记题词的《江山万里图》巨幅长卷创作，2004年策划组织创作了《新北京盛景图》巨幅中国画长卷。出版有《贺成才》个人画集。

夜来荷塘静

作品尺寸 / 68cm×68cm
创作时间 / 2007年

| 田向农

1961年4月生，甘肃人。中国美术家协会会员、甘肃省美术家协会版画艺术委员会副主任、陇中画院副院长、北京金大都画院副院长、《中国水墨画》杂志副主编。出版有《田向农版画集》、《田向农花鸟作品集》等。

家园

作品尺寸 / 69cm×137cm
创作时间 / 2007年

｜ 孙剑

法名：真晨居士，1961年生，甘肃天水人。中国美术家协会会员、中国山水画研究院副院长、中国艺术出版社总编、"中国艺术在线"网艺术总监。出版有《孙剑花鸟画集》、《当代实力派画家——孙剑精品集》、《当代最具收藏价值中国画名家——孙剑专辑》、《东方诗画——孙剑山水画小品集》等多部专集。

官鹅山高图

作品尺寸 / 97cm×180cm

创作时间 / 2007年

| 李文亮

1962年生，山西临汾人。中国美术家协会会员、山西省花鸟画协会副会长、山西画院专业画家、《品逸》主编。出版有《中国画名家系列丛书——李文亮卷》、《当代中国画23家——李文亮卷》等。

抚石问花

作品尺寸 / 44cm×138cm
创作时间 / 2008年

| 郭丰

1962年生，北京人。中国美术家协会会员、中国书法家协会会员、中国民主建国会会员、北京书法家协会展览部副部长。出版有《当代实力派画家——郭丰精品集》、《郭丰花鸟画作品集》等。

秋菊佳艳

作品尺寸 / 33cm×114cm
创作时间 / 2007年

| 张万臣

满族，1962年生，河北丰宁人。中国美术家协会会员、北京美协理事、中国国际书画艺术研究会理事、中国人民解放军总装备部专职画家。出版有《张万臣画集》。

童年

作品尺寸 / 69cm×69cm
创作时间 / 2007年

| 闫禹铭

又名逢斌，1962年生，河北大名县人。北京总参某部美术创作室主任、中国美术家协会会员、中国国际书画研究会理事、文化部《美术观点》杂志社副主编、中国美术大事记编委会副主编。出版有《闫禹铭山水画集》等。

空山秋光静

作品尺寸 / 68cm×68cm
创作时间 / 2007年

| 张龙新

1963年生，江苏连云港人。中国美术家协会会员、中国艺术研究院艺术品鉴定办公室副主任，兼任中国美术家协会国画艺委会副秘书长、文化部青联美术工作委员会主任。2007年被评为"中国书画年度影响力人物"。出版有《张龙新长城作品集》等。

长城

作品尺寸 / 50cm × 100cm
创作时间 / 2007年

| 裴开元

1963年生，江苏省泗阳县人。中国美术家协会会员、空军专业画家、中国美协创作中心委员、江苏国画院特聘画家。出版有《裴开元画集》等。

高士图

作品尺寸 / 68cm×68cm
创作时间 / 2007年

| 张建豹

1963年生，山东省阳谷县人。中国美术家协会会员、中国书画艺术委员会委员、解放军总装务部专职画家。出版有《美术家张建豹》、《张建豹国画作品集》、《刘大为师生作品集》（合著）、《建豹中国画水墨小品》等。

神韵图

作品尺寸 / 68cm × 137cm
创作时间 / 2007年

| 范国荣
又名一冰。中国美术家协会会员。出版有《一冰国
荣水墨小品》、《范国荣水墨艺术》等。

花鸟

作品尺寸 / 68cm×70cm
创作时间 / 2007年

| 吴仝

1970年生，北京人。随父亲吴悦石先生学习书画。
中央美术学院人文学院美术史专业博士研究生。主
要论文有《试论肖形印的性质功用及其发展演变》、
《先秦两汉时期女性用印者身份的初步考察》等。

秋山白泉图

作品尺寸 / 65cm×137cm

创作时间 / 2008年

| 曾三凯

又名若文,1974年生，福建泉州人。中国美术家协会会
员。出版有《中国当代青年画家丛书——曾三凯》。

山水

作品尺寸 / 34cm×145cm
创作时间 / 2008年

| 张宪文

1975年生，甘肃通渭人。甘肃美术家协会会员，甘
肃敦煌艺术剧院专职画家。出版有多部个人画集。

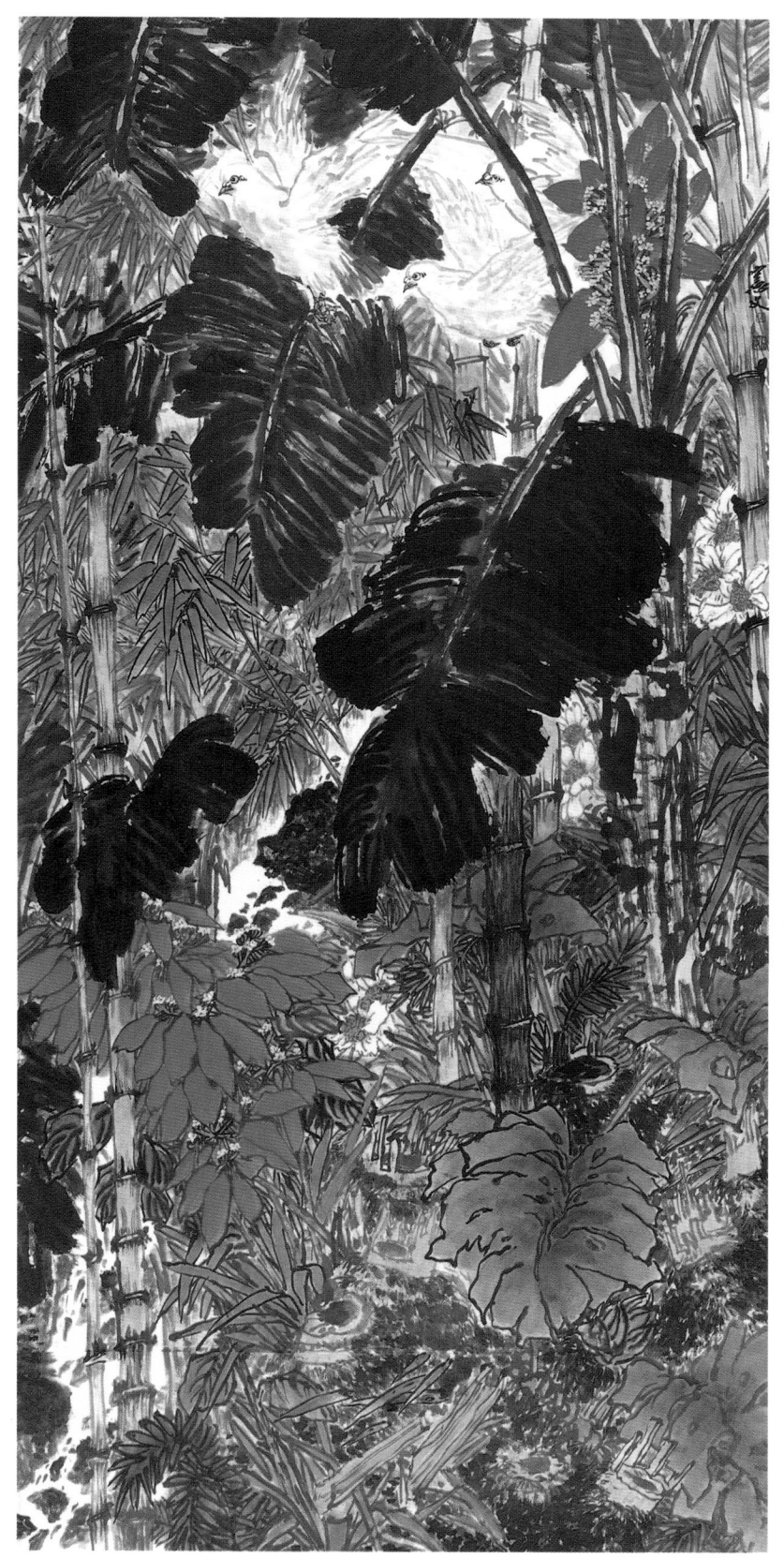

花鸟图

作品尺寸 ／ 96cm×205cm

创作时间 ／ 2007年

| 刘越

1978年生，辽宁抚顺人。1999年毕业于鲁迅美术学院装潢艺术系，2005年毕业于中央美术学院国画系。辽宁省美术家协会会员、抚顺市美术家协会理事，出版有《刘越水墨画》。

雨霁晴翠

作品尺寸 / 68cm×137cm
创作时间 / 2008年

彭利铭　一九六五年十月生，湖南人。中共中央办公厅毛主席纪念堂管理局负责人、中国书法家协会理事、北京书法家协会副主席、北京市文联理事、中国美术家协会会员、北京美协理事等。

自创奥运诗句

【作品尺寸】 61cm×182cm

【创作时间】 2008年

【释　文】 奥运精神播四海；中华文化耀同天。

戊子年新春于京华墨天阁

利铭撰句书之

靜閒南讀月

咲笑對鳥談天



靜閒南讀月
咲笑對鳥談天

丙辰春日于七北從田素以篆

张 继 字续之，号皂白，一九六三年生，河南长葛人。中国书法家协会理事、中央国家机关书协展览部主任、四方印社社长、中国书协培训中心教授。

五言对联

【作品尺寸】66cm×133cm

【创作时间】2006年

【释　文】静闻鱼读月；笑对鸟谈天。

时在丙戌冬月皂白　张继书于京华

碧玉妝成一樹高 萬條垂下綠絲絛 不知細葉誰裁出 二月春風似剪刀

賀知章詠柳一首

陈洪武（萧风）一九六二年生，江苏淮安人。中国书法家协会党组副书记、中国书法家协会创作委员会委员、中国书法院特约研究员等。著有《大漠西风歌》书法集等。

贺知章诗一首

【作品尺寸】69cm×132cm

【创作时间】2008年

【释　文】碧玉妆成一树高，万条垂下绿丝绦。不知细叶谁裁出，二月春风似剪刀。

贺知章　咏柳　萧风

朱培尔　一九六二年生，江苏无锡人。《中国书法》杂志执行编辑部主任、全国中青年书法篆刻家作品展评委等。出版有《当代青年篆刻家精选集·朱培尔卷》、《朱培尔山水小品集》、《当代著名青年书法家精品集·朱培尔卷》等。

吴宽、李东阳题画诗

【作品尺寸】 48cm×180cm

【创作时间】 2007年

【释　文】策策霜林映水丹，重重云岫锁轻寒。西风斜日空江暮，无限秋光在钓竿。吴宽

秋雨寒潭水更清，钓竿袅袅一丝轻。斜风细雨谁相问，破帽青鞋却有情。

李东阳　明人梅老秋江独钓图诗

南吴　培尔作

遙夜泛清瑟　西風生翠蘿　殘螢棲玉露　早雁拂金河　高樹曉還密　遠山晴更多　淮南一葉下　自覺洞庭波

唐許渾早秋詩　丙戌冬月梁永琳書

梁永琳 一九五八年生，广东潮州人。《人民日报》（海外版）文艺部副主任、中国书法家协会会员、神州书画院特约书画师。

许浑诗一首

【作品尺寸】 137cm×68cm

【创作时间】 2006年

【释　文】 遥夜泛青瑟，西风生翠萝。残萤栖玉露，早雁拂金河。高树晓还密，远山晴更多。淮南一叶下，自觉洞庭波。

唐许浑早秋诗 丙戌冬日梁永琳书

天地一秀色皆春染世上

無時不東風百華一青裳

卅五填蒼水陰中讀古書

宗羲之琭水齋聊奥于

羅楊

罗 杨 字散淡，一九五六年生，北京人。中国民间文艺家协会书记、中国书法家协会理事、中国书协中央国家机关分会副会长、文化部艺术品鉴定委员会委员、中国人民大学兼职教授、中国艺术摄影学会副会长。主要著作有《警世格言》、《中华传统名言选萃》、《罗杨书法作品集》等。

自创七言诗

【作品尺寸】67cm×134cm

【创作时间】2006年

【释　文】天地秀色皆春染，世上无时不东风。百华香里开春酿，万木阴中读古书。

京华之点水斋　即兴耳　罗杨

积雨空林烟火迟　蒸藜炊黍饷东
漠漠水田飞白鹭　阴阴夏木转
黄鹂山中习静观朝槿松下清
斋折露葵野老与人争席罢
海鸥何事更相疑

王维诗一首
丁亥杨明臣书

杨明臣　一九五五年生，河南安阳人。中国书法家协会理事、中国书协楷书委员会委员、中国楹联学会理事兼书法艺术委员会秘书长。出版有《杨明臣书法作品集》等。

王维诗一首

【作品尺寸】68cm×137cm

【创作时间】2007年

【释　文】积雨空林烟火迟，蒸藜炊黍饷东菑。漠漠水田飞白鹭，荫荫夏木啭黄鹂。山中习静观朝槿，松下清斋折露葵。野老与人争席罢，海鸥何事更相疑。

王维诗一首　丁亥杨明臣书

梅子黃時日日晴小溪泛盡卻山行綠陰不減來時路

添得黃鸝四五聲

錄宋曾几詩一首

戊子朱□□道

解永全　一九五一年十二月生，北京人。中国国家画院副院长、文化部艺术评估委员会委员、中国美术家协会会员。

自创诗句

【作品尺寸】96cm×180cm

【创作时间】2008年

【释　文】二〇〇八喜迎奥运植树造林共建家园

同创和谐社会；共建绿色家园。

国家画院　解永全书

城中未省有春光城外榆槐已半黄

山好更宜餘積雪水生看欲倒垂楊

鶯遷日暖如人語草際風來作藥香

疑此江頭有佳句為君尋取卻茫茫

右宋人唐庚詩春日郊外庚开稜人有眉山先生文集傳之於世詩以簡捷深穩而著稱丁亥肇始何立澤書於白梨印舍

何永泽　一九五一年生，北京市人。民主党派成员。中国书法家协会会员、中国公关协会艺委会顾问、春秋文化艺术中心副主任、山西省教育学院客座教授、华夏书画艺术研究会研究员、北京书协篆刻委员会委员、齐白石艺术研究会常务理事、京华印社顾问。

唐庚诗一首

【作品尺寸】68cm×137cm
【创作时间】2007年
【释　文】城中未省有春光，城外榆槐已半黄。山好更宜余积雪，水生看欲倒垂杨。莺边日暖如人语，草际风来作药香。疑此江头有佳句，为君寻取却茫茫。

右宋人唐庚诗春日郊外，庚丹稜人，有眉山先生文集传之于世，诗以简炼（练）紧凑而著称。丁亥肇始何永泽书于白梨印舍。

萬葉復紅來□邊
鬥草不歸世未寒一事
騎馬□□笑

清李鱓詩題楓葉淩霜色彩對比強烈動靜相生極寫人與自然之和諧也

時在丙戌之小寒日 博陵崔陟

崔陟　本名崔志刚，一九四九年生，北京人。现为文物出版社图书编辑部主任、中国书法家协会会员、中国书法家协会中央国家机关分会办公室副主任。出版有《书法博物馆》、《笔墨生辉》等专著。

李鱓诗一首

【作品尺寸】54cm×137cm

【创作时间】2006年

【释　文】黄叶复红叶，山边与水边，老夫无一事，骑马看秋天。

清李鱓诗题枫叶海棠，色彩对比强烈，动静相生、极写人与自然之和谐也。

时在丙戌之小寒日　博陵崔陟

人與自然厚地高天草木豐茂綠化無邊

人與自然厚地高天草木豐茂綠化無邊

啟功诗句 戊子仲春藉士谢敦禄

苏士澍 一九四九年生，北京人，满族。全国政协常委、国家文物局文物出版社社长、中国文物保护基金会副会长、中国书法家协会理事、中国书协中央机关分会副会长。编有《篆字编》、《隶字编》、《楷字编》、《行书编》等。

录启功诗句

【作品尺寸】68cm×137cm

【创作时间】2008年

【释　文】人与自然，厚地高天。草木丰茂，绿化无边。人与自然，厚地高天。草木丰茂，绿化无边。

启功诗句 戊子仲春 苏士澍 敬录

张　飙　汉族，一九四六年二月生。中国书法家协会顾问、中国书法家协会中央国家机关分会会长、中国纪实文学研究会副会长、中国环境文化促进会副会长，享受国务院特殊贡献津贴。

自创诗句

【作品尺寸】69cm×138cm

【创作时间】2008年

【释　文】一夜东风劲；万树绿满枝。

丁亥年冬月于京之天歌轩　张飙

地球各国欲走到一处将黄色棕
黄黑各色人为伍但举图一播之原文文
溶铸之志旅报物会源私选登少
传递两年航演书凯升暇氏此
呈举年荣之氛举不当峰达结先
就门生子而违能力人兰搐望此
此福写挥搐何惜部之破原稼
俗邦佳萬浃眺隆然失报会球屏
氣之彷儒自会耀菅游一届
了将东之多主北京獭生庄溢怠为
望雷中華为之沸围嶀仔争传示
眠之故足崇為之卻当賀违於勸難
之情至是史碑雲志言举奥运之
古中華变飞多市之探在彼彼為
居派盤匹臂热乘中華兵為之
道室為源弭~铁燎志亦乃展的
界讲违连之诺钟言史允违省
希讲之异运连逸渐子之麐义為之
耗恒为更气之康心之奉区言其
熬於志客茅子诚翰与戈己患科
运志元实养之诚翰与戈己患科
名歌忘為汝淆菊菜為之调为戟
实為之球之祉吉秋诮纷省止野违形

会独举多戟浃溺之势胜李利图
交有许氏浥家一榕而申之望
罪元挥茇走异绊眺狗浮锃
溶急彷之捞孔克菅珞宪茇福逸
祥時去收目子住一说新奥運志
廿捞大会兼金州武佳的季多暇
歇説肯路邦之雄兵选朱至病支
之拳国违弭违志渊搐藏之域的
君奥连小生围门出氏院前求围
洎庭围奥申为書番围瓜违师
同以将源菊波小惜郛公家代戟
方乃传芰图稚其彷旅北京撩嘭
受援去镪奥违弱电新主北京子
年古為中華復心折练下八右
稜涤海友揽志门南禄何岳北
枕居廣九陌鹤稜八方钱违收珦
五浙违生苇郛宏廣菅慢萬
先以恒一会之揢尾如爻乃為
承红锅实之狄佳义子陈去為去
發湾之市古磨玡琊菅違妻
宣彦境彩仙文廣亲板捞异揢

志源百液亥乃鼓帆之獭收兵

志派之选榕牲子抱頁之易之戟
戟一违之选榕牲子抱頁之易之戟
世界天同圆地同万同時人同心
戟动北京布一会大戟就肯回一個
個吾界日一個夢抱约丁八心至
努回连宪揽火百任一会之君
远芰大同之萤壽围北京奥違
不申敓之内叙了狄之有特萤
山同之趨色呼实為近之切戟违围
奥连之势违汕北京勇违而中華
名中国技贵至室会之题
賀廿玖於北京奥運違盛事
春王堂於奥連館

丁亥束束赵学敏

周志高 笔名季高，一九四五年一月三十日生，江苏兴华市人。《书法》杂志执行主编，中国书法家协会第一届、第二届常务理事，第三届理事，中国书协培训中心特聘教授，中国书协编辑出版委员会副主任。出版有《周志高书法》、《周志高书法专集》等。

曾几诗一首

【作品尺寸】69cm×138cm

【创作时间】2007年

【释　文】梅子黄时日日晴，小溪泛尽却山行。绿阴不减来时路，添得黄鹂四五声。

宋　曾几诗　三衢道中　周志高书于京华

明月松间照

王维诗句 明月松间照清泉石上流

清泉石上流

一百年壹月 武春河书

武春河 一九四四年生，河北徐水人、原光明日报社社长。全国政协委员、中国书法家协会理事、中央直属机关书画协会主席、大型书画杂志《中国书画》名誉社长、《中国书画》专业委员会主任。

王维诗句

【作品尺寸】35cm×137cm×2

【创作时间】2005年

【释 文】王维诗句：明月松间照。清泉石上流。

乙酉年冬月 武春河书

吉祥三寶

傳遞音太陽

月亮伴

星辰萬象更

新花開後

和諧友愛揚

春鶯

獻上吉祥三寶

丙戌新正誠望 趙言凡

献上吉祥三寶晚會

张海　一九四一年生，河南省偃师市人。全国政协常委。中国书法家协会主席，第八届、第九届、第十届全国人大代表，国务院批准有突出贡献的专家。出版有《张海书法》、《张海隶书两种》等。

自创诗句

【作品尺寸】34cm×138cm×2

【创作时间】2008年

【释　文】道术原经正，；文章扫秕糠。

戊子正月张海

玉笋新芽嫩一丛，北风高拔挺立以凌雲，更吐绿於钩巨墨。

题竹诗一首 乙酉季春 邹德忠

邹德忠 笔名齐惠。一九三八年二月生，山东烟台人。中央国家机关分会常务副会长兼秘书长、中国收藏协会副秘书长、中国书协书法培训中心教授。主编过《当代中国书法作品集》、《当代书法家书毛泽东及老一辈革命家诗词集》、《怀素草书全集》、《邹德忠书法集》等。

题竹诗一首

【作品尺寸】68cm×137cm

【创作时间】2005年

【释　文】玉笋翩翩新茁条，一竿还比一竿高。扶摇直上凌云去，更吐丝纶钓巨鳌。

题竹诗一首　乙酉年冬邹德忠书

梨華千對雪

楊柳萬條煙

李白詩句

雍陽劉師蕪建

刘炳森　字树庵，号海村。一九三八年生，天津武清人。曾任北京故宫博物院研究员、中国书法家协会副主席、中国佛教协会副主席。

李白诗句

【作品尺寸】34cm×137cm×2

【创作时间】2000年

【释　文】李白诗句：梨花千树雪；杨柳万条烟。

雍阳　刘炳森书。

邵华泽 一九三三年六月生，浙江淳安人。历任解放军报社副社长、总政宣传部部长、人民日报社总编辑、人民日报社社长、中华全国新闻工作者协会主席、北京大学新闻与传播学院院长。主要著作有《生活与哲学》、《新闻评论概要》、《历史转变中的思索》等，撰有《浅谈一分为二》等论文。

春到人间万物鲜

【作品尺寸】68cm×70cm

【创作时间】2000年

【释　文】春到人间万物鲜。

庚辰春　邵华泽

黄沙古渡歌工

人生自然一和谐之琉采
丙戌仲冬寶子法界

北京象丙

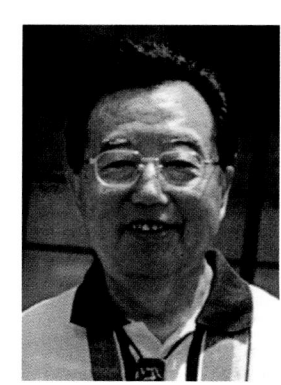

刘 艺 一九三一年生，原籍台湾省台中市。中国书法家协会顾问，兼任中国文联书画艺术中心副主任、中国楹联学会顾问等职，享受国务院特殊贡献津贴。出版有《刘艺草书〈藤王阁序〉》、《刘艺草书〈琵琶行〉》、《刘艺草书〈秋兴八首〉》、《刘艺章草〈千字文〉》、《刘艺书法作品集》、《刘艺诗书卷》等著作。

自创诗句

【作品尺寸】70cm×68cm

【创作时间】2006年

【释 文】黄沙退去；绿野接天。

此景象为人与自然和谐之结果

丙戌仲冬实子刘艺

神農子白布袤陰母行
園因天地恋本艸 李時珍本
草綱目 二八五首
不足以未头郎臨
廣西藥用植物園
丙戌冬於今慕沈鵬诗书

沈　鹏　一九三一年九月生，江苏江阴人。全国政协委员。中国书法家协会名誉主席、诗人、中国美术出版总社编审、中国美术出版总社艺术顾问等。首批国务院有突出贡献的专家之一。书法作品出版有《当代书法家精品·沈鹏卷》、《沈鹏书法选》等。

自创诗一首

【作品尺寸】　52cm × 87cm

【创作时间】　2006年

【释　文】　神农手自布嘉荫，世外园田天地心，本草 李时珍本草纲目 二千看不足，从来知味必躬临。

广西药用植物园

丙戌冬于介居　沈鹏诗书

當門三四峰

興盡人同尋

蒲影動分明

僧在木卯始鳴

槐葉松魚救文

荷風魚鳥善陰情

賓谷吟猿亞花

鄭巢訪陳民園林　李驩書

佟韦　一九二九年生，辽宁省昌图县人，满族。中国书法家协会顾问，中国书协书法培训中心顾问兼教授、中国教育学会书法研究会顾问。出版有《佟韦诗稿》，散文集《歌泣集》、《迎春集》、《章草卷》、《佟韦书法选》等。

自创奥运诗句

【作品尺寸】32cm×180cm×2
【创作时间】2008年
【释　文】百鸟齐鸣庆奥运；千山披翠绿中华。

佟韦

高山霞翠

大地含青

绿化祖国赞

中石

欧阳中石 一九二八年生，山东省泰安人。首都师范大学教授，博士生导师，中国书法文化研究院名誉院长，中央文史馆馆员，全国政协委员。

高山覆翠

【作品尺寸】 69cm×69cm

【创作时间】 2000年

【释　文】 高山覆翠；大地含青。

绿化祖国赞　中石

黑云翻墨未遮山，白雨跳珠乱入船。卷地风来忽吹散，望湖楼下水如天。

苏轼诗六月廿七日望湖楼醉书　丙戌年仲夏　杨希军

权希军　一九二六年八月生，山东烟台市人。历任中国书法家协会副秘书长、篆刻委员会副主任、刻字研究会会长、中国文联书画艺术中心顾问、中国书画名家网艺委会艺术顾问。出版有《权希军行草〈滕王阁序〉》、《权希军草书〈千字文〉》等。

苏轼诗一首

【作品尺寸】34cm×137cm

【创作时间】2006年

【释　文】黑云翻墨未遮山，白雨跳珠乱入船。卷地风来忽吹散，望湖楼下水如天

苏轼诗六月二十七日望湖楼醉书　丙戌年仲夏　权希军

为祖国源
孙为后人
造福

庚辰中春希林

为祖国源
孙为后人
造福

庚辰中春希林

迎奥运书画名家作品集·书法篇

绿色奥运绿色中国

安徽美术出版社